孫過庭

書譜

書譜　書譜卷上　吳郡孫過庭撰　夫自古之善書者漢魏有鍾張之絕晉末稱二王之妙王羲之云頃尋諸名書鍾張信爲絕倫其餘不足觀可謂鍾張（信爲絕倫其餘不足觀）云沒而羲獻繼之又云吾書比之鍾張鍾當抗行或謂過之張草猶當雁行然張精熟池水盡墨假令寡人耽之若此未

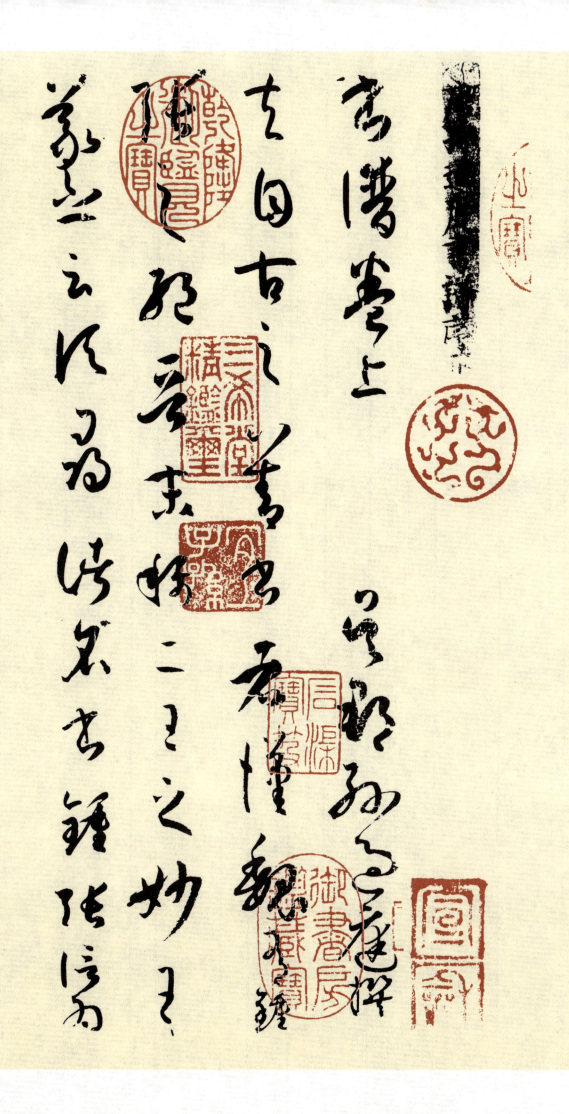

必謝之此乃推張邁鍾之意也 考其專擅雖未果於前規 摭以兼通故無慙於即事評 者云彼之四賢古今特絕 而今 不逮古古質而今妍夫質以代

興妍因俗易雖書契之作 適以記言而淳醨一遷質文三 變馳鶩沿革物理常然貴能 古不乖時今不同弊所謂 文質 彬彬然後君子何必易雕宮於

穴處反玉輅於椎輪者乎又 云子敬之不及逸少猶逸少
之不及鍾張意者以爲評得 其綱紀而未詳其始卒也
且元 常專工於隸書（百）伯英尤精於

草體彼之二美而逸少兼之 擬草則餘真比真則長草雖 專（王）工小劣而博涉多優揔其終 始匪無乖互謝安
索善尺（櫝）牘 而輕子敬之書子敬嘗作佳書 與之謂必存錄安輒題後答之

甚以爲恨安嘗問敬卿書何如右
軍答云故當勝安云物論殊
不爾子敬又答時人那得知 敬雖權以此辭折安
所鑒自 稱勝父不亦過乎且立身揚
名事資尊顯勝母之里曾
參不入以子敬之豪翰紹右 軍之筆札雖復粗傳楷則 實恐未克箕裘況乃假
托神仙恥崇家範以斯成 學孰
愈面墻後義之往都 臨行題壁子敬密拭除之

輒書易其處私爲不惡羲
之還見乃嘆曰吾去時真大
醉也敬乃内慙是知逸少
之不及逸少無或疑焉余志
學之年留心翰墨味鍾張之餘
烈挹羲獻之前規極慮專精
時逾二紀有乖入木之術無
間臨池之志觀夫懸針垂
露之異奔雷墜石之奇
飛獸駭之資鸞舞蛇驚

之態絕岸頹峰之勢臨危據槁之形或重若崩雲或輕如蟬翼導之則泉注頓之則山安纖纖乎似初月之出天涯落落乎猶衆星之列河

漢同自然之妙有非力運之能成信可謂智巧兼優心手雙暢翰不虛動下必有由一畫之間變起伏於〔峰〕鋒杪一點之內殊衂挫於豪芒況云

積其點畫乃成其字曾不 傍窺尺牘俯習寸陰引班 超以爲辭援項籍而自滿任筆 爲體聚墨成形心昏擬（效）效之 方手迷（輕重之）揮運之理求

其妍妙不亦謬哉然君子立 身務修其本楊雄謂詩賦 小道壯夫不爲況復溺思豪 釐淪精翰墨者也夫潛神對 弈 猶標坐隱之名樂志垂綸尚

體行藏之趣詎若功宣禮
樂妙擬神仙猶挺埴之罔窮　與工鑪而并運好異尚奇之
士翫體勢之多方窮微測妙
之夫得推移之奧賾著述

者假其糟粕藻鑒者挹其
菁華固義理之會歸信　賢達之兼善者矣存精寓　賞豈徒然與（然消息多方性　情不
一乍剛柔以合體或勞）

而東晉士人互相陶淬至於 王謝之族郗庾之倫縱不盡
其神奇咸亦挹其風味去 之(資)滋永斯道逾微方復
聞 疑稱疑得末行末古今阻絕

無所質問設有所會緘秘　已深遂令學者茫然莫知　領要徒見成功之美不悟　所致之由或乃就分布於　纍年
向規矩而猶遠圖

真不悟習草將迷假令　薄能草書粗傳隸法　則好溺偏固自閡通規　詎知心手會歸若同源而　異派轉用之術
猶共樹而

分條者乎加以趨變適時　行書為要題勒方畐真乃　居先草不兼真殆於專謹　真不通草殊非翰札真以點　畫
為形質使轉為情性草

以點畫為情性使轉為形質

草乖使轉不能成字真虧點畫猶可記文迴互雖殊大體相涉故亦傍通二篆俯貫

八分包括篇章涵泳飛白若

豪釐不察則胡越殊風者焉至如鍾繇隸奇張芝草聖此乃專精一體以致絕倫伯英不真而點畫狼藉元常不草使轉縱橫自茲已

降不能兼善者有所不逮　非專精也雖篆隸草章工
貴（流而）流而暢章務

用多變濟成厥美各有攸　宜篆尚婉而通隸欲精而　密草

檢而便然後凜之以風神溫　之以妍潤鼓之以枯勁和之以　閑雅故可達其情性形其　哀樂驗燥濕之殊節千古　依然體老壯之異時百齡俄

頃(嗟乎蓋有學而)嗟呼　不入其門詎窺其奧者也又　一時而書有乖有合合則流媚　乖則彫疎略(而)言其由

各有　其五神怡務閑一合也感

惠(絢)徇知二合也時和氣潤　三合也紙墨相發四合也偶　然欲書五合也心遽體　留一乖也意違勢屈二乖也

風燥日炎三乖也紙墨不

稱四乖也情怠手闌五乖 也乖合之際優劣互差得 時不如得器得器不如得志若五乖 同萃思遏手蒙五合交臻神融筆暢暢無不適蒙

無所從當仁者得意忘言 罕陳其要企學者希風 敘妙雖述猶疏徒立其工 未敷厥旨不撅庸昧輒 效所明庶

欲弘既往之風

規導將來之器識除繁 去濫覩迹明心者焉代有 筆陣圖七行中畫執筆 三手圖貌乖舛點畫湮訛頃見 南北

流傳疑是右軍所製

雖則未詳真偽尚可發啓 童蒙既常俗所存不藉編 錄（其有顯聞當代遺迹見 存無俟抑揚自標先後）至於

諸家勢評多涉浮華

莫不外状其形内迷其理今 之所撰亦无取焉若乃师宜 官之高名徒彰史牒邯郸淳 之令范空著缣缃暨乎崔 杜以来萧羊已往代祀绵远

名氏滋繁或藉甚不渝人亡 业显或凭附增价身谢道 衰加以糜蠹不传搜秘将 尽偶逢缄赏时亦罕窥优劣 纷纭殆难覼缕其有显 闻当代遗迹见存无俟抑

揚自標先後且（心之所達不） 六文之作肇自軒轅八體之 興始於嬴政其來尚矣厥 用斯弘但今古不同妍質
懸隔既非所習又亦略諸復有
龍蛇雲露之流龜鶴花英 之類乍圖真於率爾或寫瑞 於當年巧涉丹青工虧翰 墨（既）異夫楷式非所詳焉代
傳羲之與子敬筆勢論十章

文鄗理諫意乖言拙詳其旨 趣殊非右軍且古軍位重 才高調清詞雅聲塵未泯翰 （橫）牘仍存觀夫致一書陳

文鄗理疏意乖言拙詳其旨 趣殊非右軍且右軍位重 才高調清詞雅聲塵未泯翰 （牘）仍存觀夫致一書陳

謀令嗣道葉義方章則 頓虧一至於此 （其有顯聞當） 又云與張伯英同學斯乃 更彰虛誕若指漢末伯英 （漢 末伯英下少一百六十六餘字） 約理贍迹顯心通披 （卷可明）

下筆無滯詭辭異(說非) 所詳焉然今之所陳務(禪學) 者但右軍之書代多稱習良 可據爲宗匠取立指歸豈
唯會古通今亦乃情深調合

致使摹搨日廣研習歲 滋先後著名多從散落 歷代孤紹非其(或)效歟 試言其由略陳數意止如樂 毅論黄
庭經東方朔畫

贊太師箴蘭亭集序　告誓文（學）斯并代俗所傳　真行絕致者也寫樂毅　則情多怫鬱書畫贊則　意涉瑰奇黃
庭經則怡
懌虛無太師箴又縱橫爭　折暨乎蘭亭興集思逸　神超私門誡誓情拘志慘　所謂涉樂方笑言哀已嘆　豈惟駐
想流波將貽嘽嗳

之妻馳神睢渙可世藻
文雖无目擊尚君为戒
如遠蒙以不能名るる給
共習分區豈知情動形
之怖言風騷之意陽舒

之奏馳神睢渙方思藻繪
文雖其目擊道存尚或 心迷義舛莫不強名為體 共習分區豈知情動形 言取會
風騷之意陽舒

陰慘本乎天地之心既失
其情理乖其實原夫所致 安有體哉夫運用之方雖 由己出規模所設信屬目前 差
之一豪失之千里苟知

信懷本乎天地之心先
情理乖其實原之所
致安有體夫運用之方雖
由己出規模之設信屬目前
差之一豪失之千里苟知

其術適可兼通心不厭精（下闕三十字） 落翰逸神飛亦猶弘羊
就吾求 習吾乃粗舉綱要隨而授
之心預乎無際庖丁之目不 見全牛嘗有好事
之無不心悟手從言忘意得 縱未窮於衆術斷可極 於所詣矣若思通楷則少 不如老（學不如老）學成 規矩
老不如少思則老而

逾妙學乃少而可勉　勉之不已抑有三時時然一　變極其分矣至如初學　分布但求平正既知平正　務追險絕
既能險絕復歸平正

初謂未及中則過之後乃　通會通會之際人書俱老仲尼　云五十知命七十從心故以　達夷險之情體權變之
道亦猶謀而後動動不失

宜時然後言言必中理矣是以右軍之書末年多妙當緣思慮通審志氣和平不激不厲 而風規自遠子敬已下

莫不鼓努爲力標置成體

豈獨工用不侔亦乃神情 懸隔者也或有鄙其所作 或乃矜其所運自矜者將窮 性域絕於誘進之途自 鄙者

尚屈情涯必有可通

之理嗟乎蓋有學而不能未 有不學而能者也考之即事 斷可明焉然消息多方性情 不一乍剛柔以合體忽勞 逸而 分驅或恬澹雍容內涵筋 骨或折挫槎枒外曜（峰）鋒 芒察之者尚精擬之者貴 似況擬不能似察不能精分 布猶疏形骸未檢躍泉 之 態未覩其妍窺井之

談已聞其醜縱欲搪突
義獻誣罔鍾張安能掩當
年之目杜將來之口慕習
之輩尤宜慎諸至有未悟
淹留偏
追勁疾不能迅速
追勁疾不能迅速

翻效遲重夫勁速者超
逸之機遲留者賞會之致
將反其速行臻會美之
方專溺於遲（專溺於遲）終
爽絕倫
之妙能速不速

二月淹留因遲就遲詎名賞會非心閑手敏難以兼通者焉假令眾妙攸歸務存骨氣骨既存矣而遒潤加之亦猶枝榦扶疎凌霜雪而

所謂淹留因遲就遲詎名 賞會非心閑手敏難以兼 通者焉假令眾妙攸歸務存 骨氣骨既存矣而遒潤加之

亦猶枝榦扶疎凌霜雪而 彌勁花葉鮮茂與雲日而相 暉如其骨力偏多遒麗蓋 少則若枯槎架險巨石當 路雖妍媚云闕而體質存 焉

若遒麗居優骨氣將

劣譬夫芳林落蕊空照 灼而無依蘭沼漂萍徒青 翠而奚托是知偏工易就 盡善難求雖學宗一家 而變成多

體莫不隨其性欲 便以為(資)姿質直者則俓

侹不遒剛佷者又(掘)倔強無潤 矜斂者弊於拘束脫易者失 於規矩溫柔者傷於軟緩 躁勇者過於剽迫狐疑

者溺於滯澀遲重者終於蹇

鈍輕瑣者淬於俗吏斯皆 獨行之士偏翫所乖易日觀
諸身假令運用未周尚虧 乎天文以察時變觀乎人文
取 以化成天下況書之爲妙近

於秘奧而波瀾之際已濬 發於靈臺必能傍通點
畫之情博究始終之理鎔 鑄蟲篆陶均草隸體五 材之并
用儀形不極象八

一四七

一四八

音之迭起感會無方至若數畫并施其形各異衆點齊列爲體互乖一點成一字之規一字乃終篇之准違而不犯和而不同留不常遲遣不恒疾帶燥方潤將濃遂枯泯規矩於方圓遁鈎繩之曲直乍顯乍晦若行若藏窮變態於豪端合情調於紙上無間心手忘懷楷則自可背羲獻而無失偶鍾張而尚工譬夫絳樹青琴殊姿共豔隋珠和璧異質同妍何必刻鶴圖龍竟慙眞體得魚獲兔猶恡筌蹄聞夫家有南威之容乃可論於淑媛有龍泉之利然後議於斷割語過其分實累樞機吾嘗盡思作書謂爲甚合時稱識者輒以引示其中巧麗曾不留目或有誤失飜被嗟賞旣昧所見尤喻所聞或以年職自高輕致凌誚余乃假之以湘縹之奏題之以古目則賢者改觀愚夫繼聲競賞豪末之奇罕議鋒端之失猶惠侯之好僞似葉公之懼眞是知伯子之息流波蓋有由矣夫蔡邕不謬賞孫陽不妄顧者以其玄鑒精通故不滯於耳目也向使奇音在爨庸聽驚其妙逸足伏櫪凡識知其絕羣則伯喈不足稱伯樂未可尚也至若老姥遇題扇初怨而後請門生獲書机父削而子懊知與不知也夫士屈於不知己而申於知己彼不知也曷足怪乎故莊子曰朝菌不知晦朔蟪蛄不知春秋老子云下士聞道大笑之不笑之則不足以爲道也豈可執冰而咎夏蟲哉自漢魏已來論書者多矣妍蚩雜糅條目糾紛或重述舊章了不殊於旣往或苟興新說竟無益於將來徒使繁者彌繁闕者仍闕今撰爲六篇分成兩卷第其工用名曰書譜庶使一家後進奉以規模四海知音或存觀省緘祕之旨無或存焉垂拱三年寫記

無失違鍾張而尚工譬夫絳樹青琴殊姿共艷隋珠和璧異質同妍何必刻鶴圖龍竟慚真體得魚獲兔猶恡筌蹄聞夫家有南威

之容乃可論於淑媛有龍泉之利然後議於斷割語過其分實縈樞機 吾嘗盡思作書謂為甚合時 稱識者輒以引示其中巧

麗曾不留目或有誤失
翻被嗟賞既昧所見尤喻
所聞或以年職自高輕致
陵誚余乃假之以湘縹題
之以古

目則賢者改觀愚
夫繼聲競賞豪末之奇
罕議(峰)鋒端之失猶惠
侯之好偽似葉公之懼真
是知伯子之息流波蓋有
由矣夫

蔡邕不謬賞孫

陽不妄顧者以其玄鑒精通 故不滯於耳目也向使奇 音在爨庸聽驚其妙響 逸足伏櫪凡識知其絕群 則伯

陽不妄顧者以其玄鑒精通
故不滯於耳目也向使奇
音不足稱良樂未可尚也

至若老姥遇題扇初怨而
後（情）請門生獲書機父削而
子懊知與不知也夫士屈
於不知己而申於知己 彼
不知也曷足怪乎故莊

子曰朝菌不知晦朔蟪蛄不知春秋老子云下士聞道大笑之不笑之則不足以爲道也豈可執冰而咎夏蟲哉

自漢魏已來論書者多矣妍蚩雜糅條目糾紛或重述舊章了不殊於既往或苟興新說竟無益於將來徒使繁者彌（仍）繁闕者仍闕今撰爲六篇分成兩卷第其工用名曰書

[譜]庶使一家後進奉以規模　四海知音或存觀省　緘秘之旨余無取焉　垂拱三年寫記

顔真卿

祭姪帖

祭侄帖

維乾元元年歲次戊戌九月庚　午朔三日壬申第十三叔銀青光祿

夫使持節蒲州諸軍事蒲州　刺史上輕車都尉丹楊縣開國　侯真卿以清酌庶羞祭于　亡姪贈贊善大夫季明之靈曰

惟尔挺生凤標幼德宗廟瑚璉 階庭蘭玉每慰 人心方期戩穀何圖逆賊開釁稱兵犯順尔父竭誠常

山作郡余時受命亦在平原仁兄愛我俾尔傳言尔既歸止爰開土門土門既開兇威大蹙賊臣不救

孤城圍逼父陷子死巢 傾卵覆天不悔禍誰爲 荼毒念尔遘殘百身何贖 嗚呼哀哉吾承

天澤移牧河關泉明 比者再陷常山携尔 首櫬及玆同還撫念摧切 震悼心顔方俟遠日卜尔

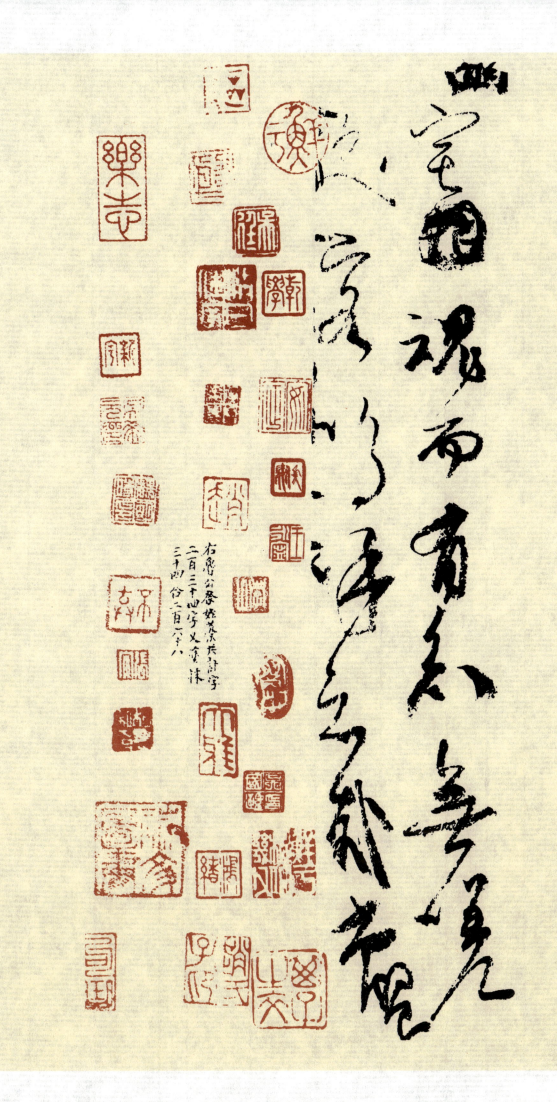

幽宅魂而有知無嗟 久客嗚呼哀哉尚饗

懷素

自叙帖

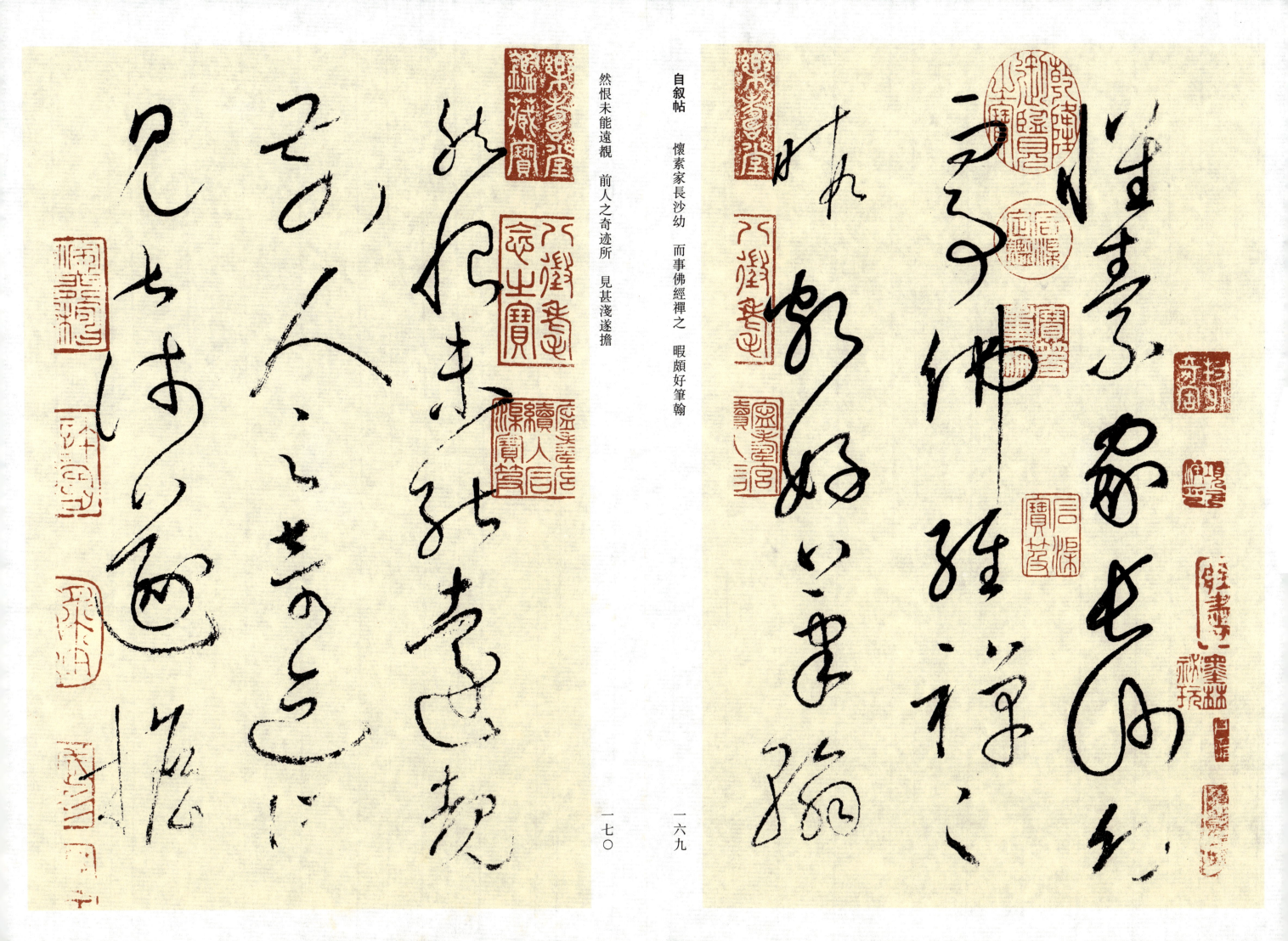

自叙帖　懷素家長沙幼　而事佛經禪之　暇頗好筆翰

然恨未能遠覩　前人之奇迹所　見甚淺遂擔

笈杖錫西遊上　國謁見當代名公　錯綜其事遺

編絕簡往往遇之　豁然心胸略　無疑滯魚豚

絹素多所塵　點士大夫不以爲怪　焉顏刑部

書家者流精極　筆法水鏡之辨　許在末行又以尚書

司勳郎盧象小宗 伯張正言曾爲歌 詩故叙之曰

開士懷素僧中 之英氣概通 疎性靈豁暢

精心草聖積有 歲時江嶺之間 其名大著故吏
部侍郎韋公 陟覩其筆力 勗以有成今禮部

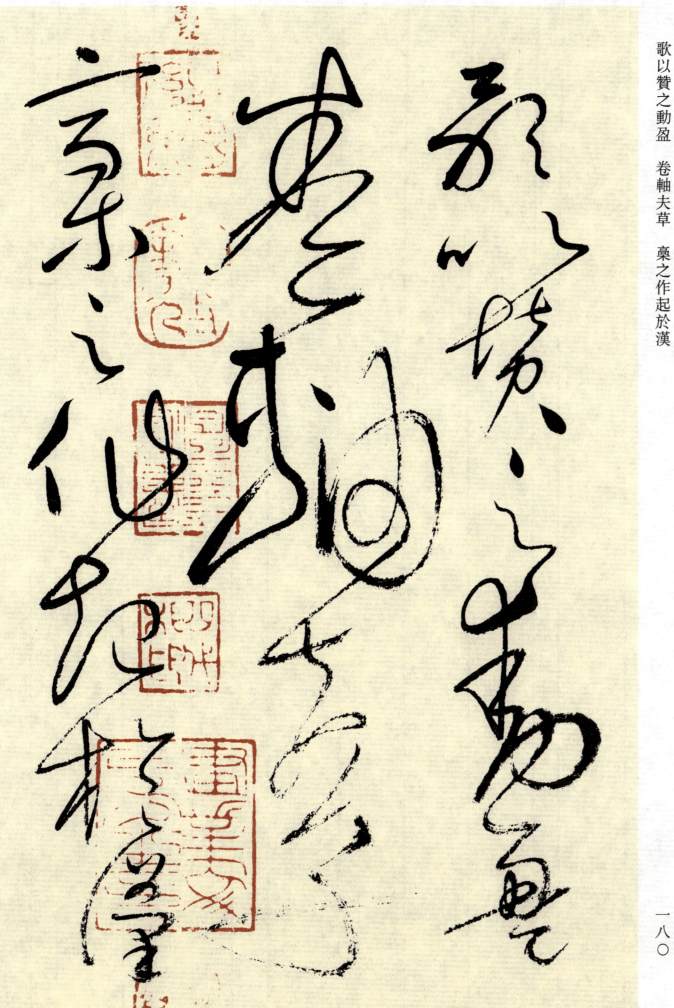

侍郎張公謂賞其 不羈引以遊處 兼好事者同作

歌以贊之動盈 卷軸夫草 槀之作起於漢

一七九

一八〇

代杜度崔瑗始 以妙聞迨乎伯英

尤擅其美羲 獻茲降虞陸相 承口訣手授

以至于吳郡張旭 長史雖姿性顛

逸超絕古今而模 楷精法詳特爲 真正真卿早歲

常接遊居屢　蒙激昂教以　筆法資質劣

弱又嬰物務不能　懇習迄以無成　追思一言何可復

得忽見師作縱橫　不群迅疾駭人　若還舊觀

向使師得親承　善誘函丈規　模則入室之賓

捨子奚適嗟歎　不足聊書此以冠　諸篇首其後繼
作不絕溢乎　箱篋其述形　似則有張禮部

云奔蛇走虺　勢入座驟雨旋　風聲滿堂盧員

外云初疑輕　烟澹古松又似山　開萬仞峰王

永州邕曰寒猿　飲水撼枯藤壯　士拔山伸勁鐵

朱處士遙云筆　下唯看激電流　字成只畏盤龍

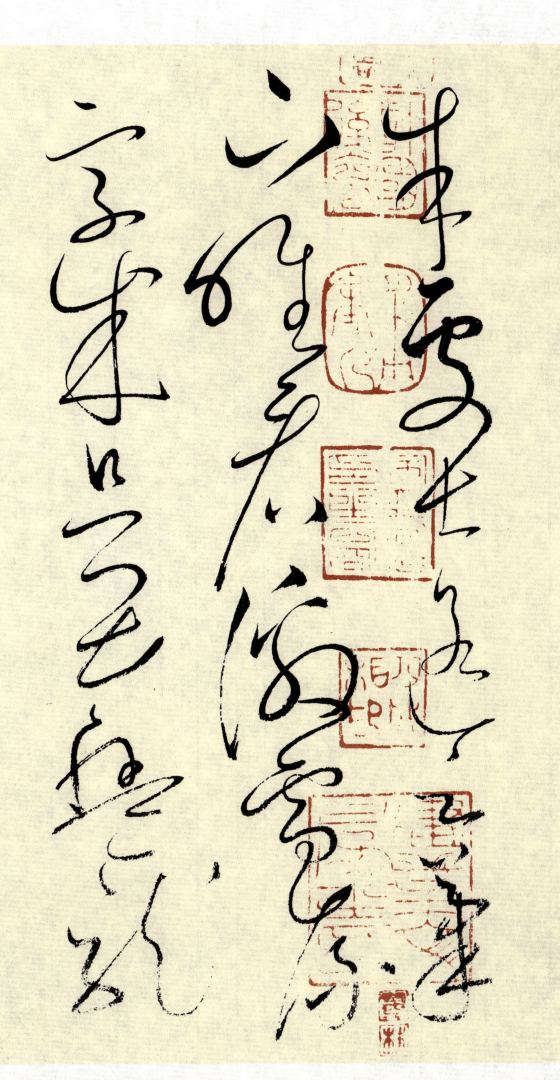

走叙機格則 有李御史舟云 昔張旭之作也

時人謂之張顛 今懷素之爲也余 實謂之狂僧以狂

繼顛誰曰不可　張公又云稽山賀　老粗知名吳郡

張顛曾不易許　御史瑤云志在新　奇無定則古瘦

瀺驪半無墨　醉來信手　兩三行醒後却

書書不得戴　御史叔倫云心手　相師勢轉奇詭

形怪狀翻　合宜人人欲問此

中妙懷素自言初　不知語疾速　則有竇御史冀

云粉壁長廊數十間 興來小豁胸中氣忽然絕叫

三五聲滿壁縱橫千萬字

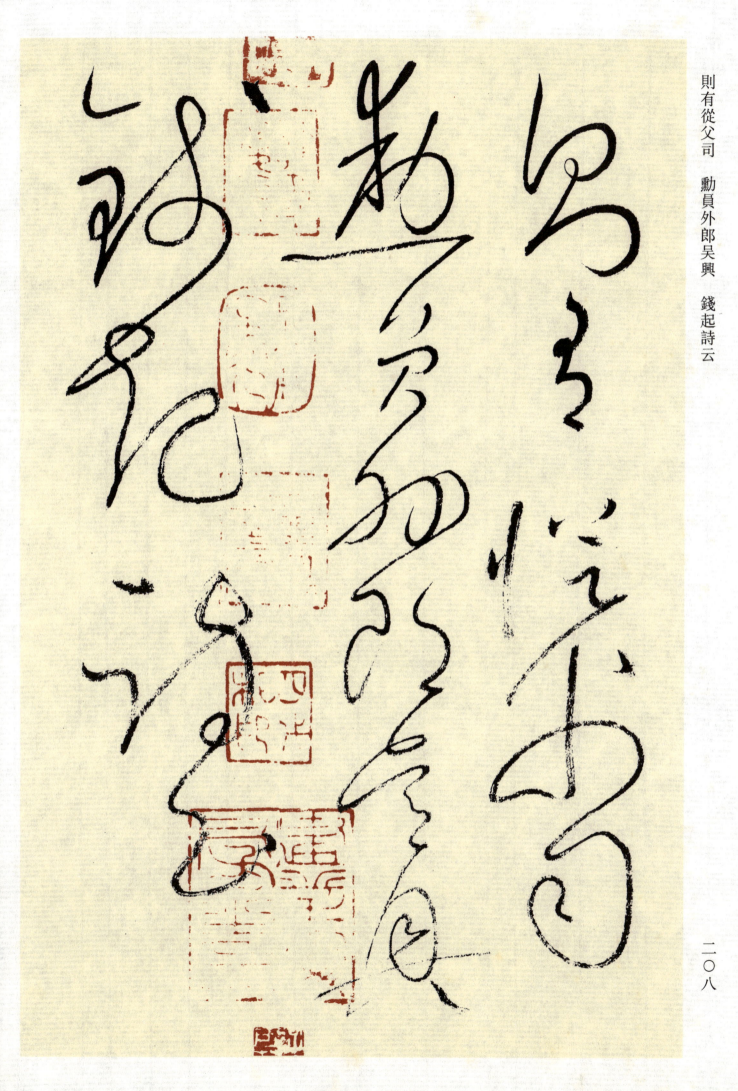

失聲看不及　目愚劣

則有從父司　勳員外郎吳興　錢起詩云

遠錫無前侶　孤雲寄太虛

狂來輕世界　醉裏得真如

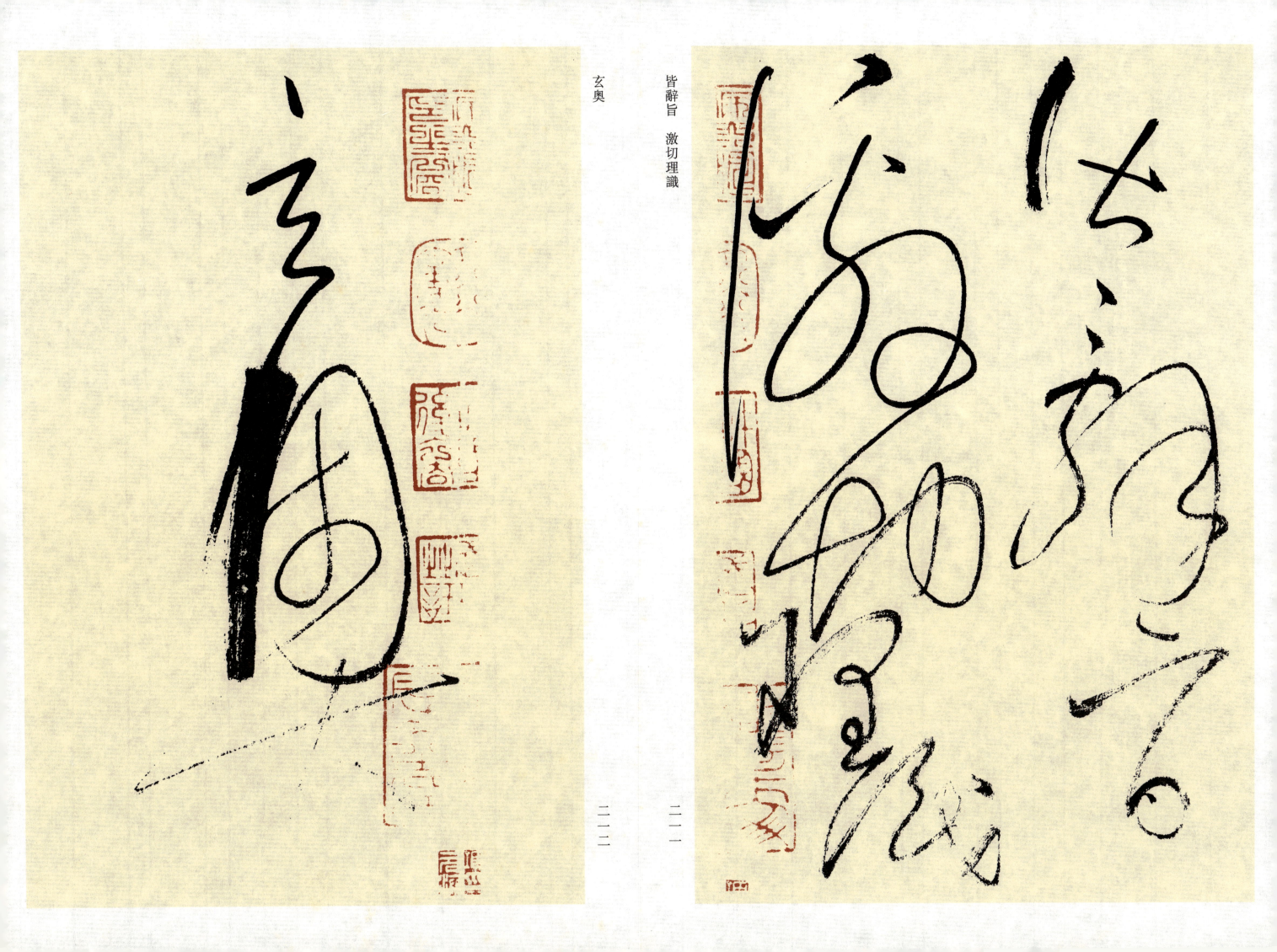

皆辭旨 激切理識

玄奧

固非虚
蕩之所

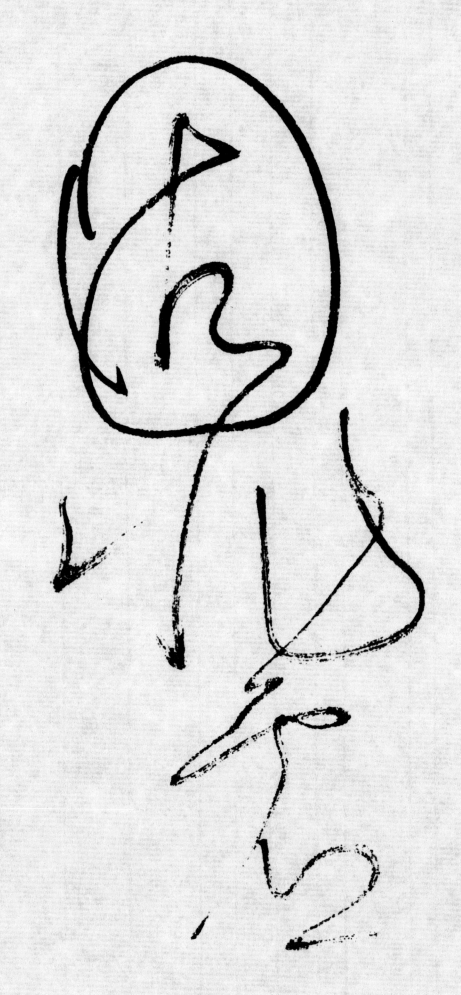
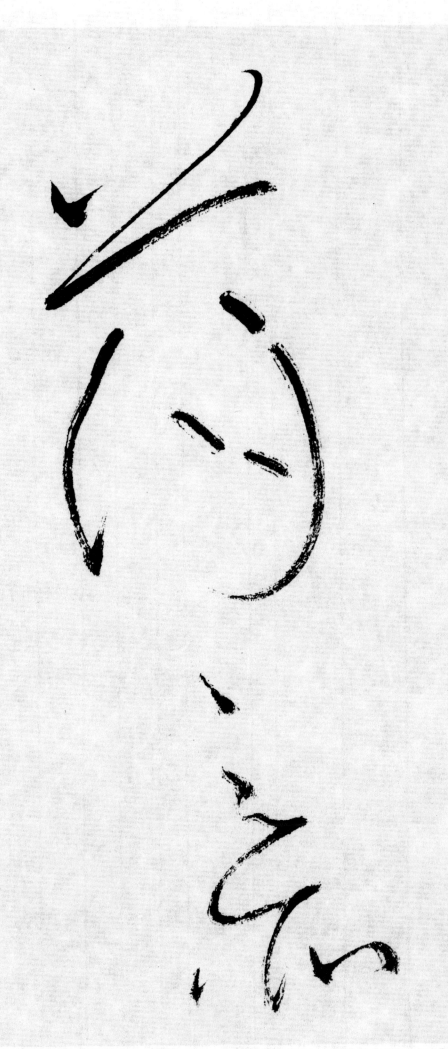

敢當徒增

愧畏耳時 大曆丁巳冬

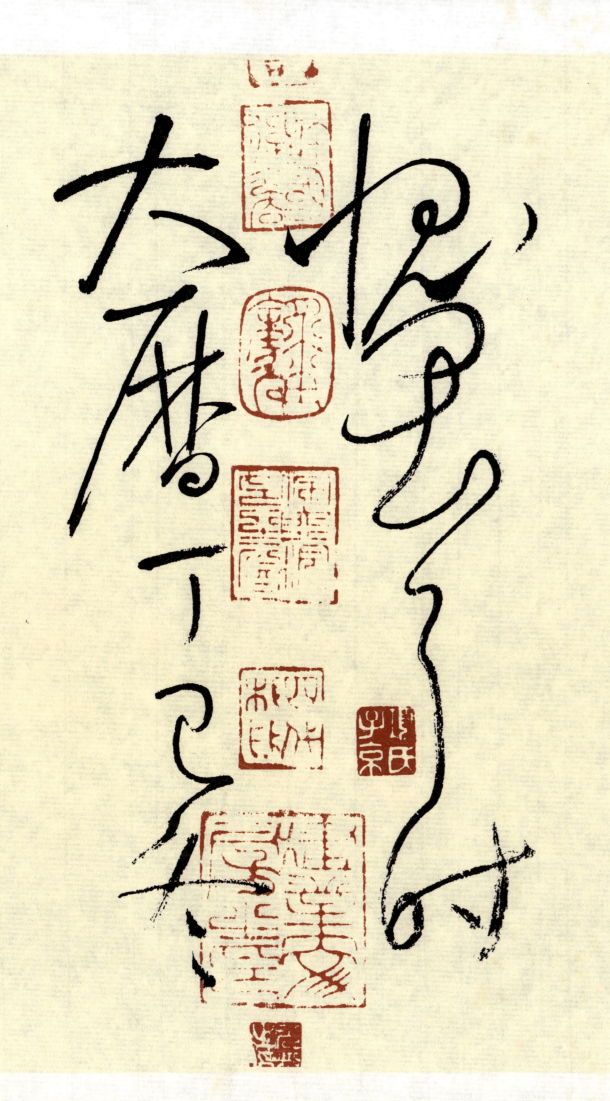

大中祥符三年九月五日前進士蘇耆題

四年嘉平月十有八日直昬賢
院李建中看畢題

花卉芋畫豪逸中
多浮穆之筆此卷
凡以神骨為古
皂卷然杜叔襯
談跋完擾虞宋人
告讀珠玉多為
子寶洁乾隆戊辰
仲夏御識